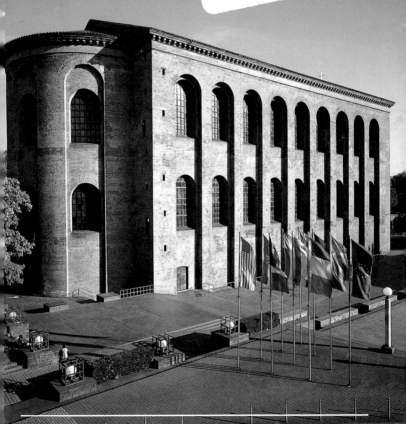

Die Basilika in Trier

Die Basilika in Trier

von Eduard Sebald

Die unter dem Namen Konstantins-Basilika bekannte ehemalige Palastaula der spätrömischen Kaiser steht am Ostrand der Altstadt Triers und bildet heute mit der ehemaligen Stadtresidenz der Kurfürsten ein einzigartiges Bauensemble, das unter den vielen bedeutenden Bauwerken der alten Römerstadt eine herausragende Stellung einnimmt. Die folgenden Seiten führen in die wechselvolle Geschichte des bedeutenden Monuments ein und veranschaulichen, dass sich in den unterschiedlichen Nutzungen wesentliche Abschnitte der Geschichte der Stadt widerspiegeln.

Die spätrömische Palastaula

Nachdem Trier um 16. v. Chr. von Kaiser Augustus gegründet worden war und sich im 2./3. nachchristlichen Jahrhundert zur Provinzhauptstadt und Sitz der Finanzverwaltung dreier Provinzen entwickelt hatte, stieg die Stadt Ende des 3. Jahrhunderts zu einer der Hauptstädte des römischen Weltreichs auf. Angesichts anhaltender Bedrohungen – u.a. fielen die Alamannen 275 n. Chr. in die linksrheinischen Gebiete ein und legten auch Trier in Schutt und Asche – führte Kaiser Diokletian das System der Tetrarchie, der Viererherrschaft, ein: Zunächst erhob er Maximian 285/286 zum Mitregenten und übertrug ihm die Verwaltung der westlichen Reichshälfte. Maximian machte Trier u.a. wegen der günstigen Verkehrslage zu seiner Residenz. 293 bestellten die beiden Augusti zwei Caesaren (Unterkaiser), Maximian benannte Constantius Chlorus. Nach der Abdankung der beiden Kaiser regierte Constantius Chlorus ab 305 von Trier aus über ein Gebiet, das von Britannien bis nach Spanien reichte. Nach seinem Tod im folgenden Jahr wurde sein Sohn Konstantin der Große von seinen Truppen zum Caesar des Westteils ausgerufen und stieg 307 zum Augustus auf. Viele Aufenthalte des Kaisers sind in der Moselstadt bezeugt, vermehrt in den Jahren 313 bis 315. Vor allem durch die Auseinandersetzungen mit seinen Mitregenten Maxentius und Licinius I. verlagerten sich die Interessen des Herrschers aber zunehmend in den Osten des Reichs, so dass er ab 316 nicht mehr nach Trier zurückkehrte. Hier vertraten ihn seine Söhne, die Caesaren Crispus (bis 326) und Konstantinus

Rekonstruktionszeichnung der spätrömischen Palastaula innen ▶

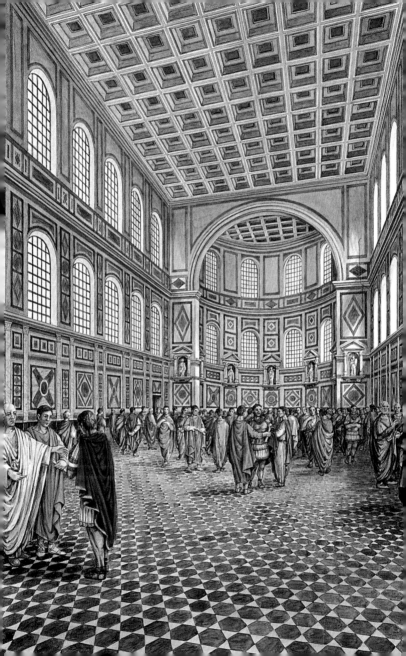

(bis 340). Eine zweite Blüte vornehmlich als geistiges Zentrum erlebte Trier ab 364 unter den Valentinianen. Mit dem Tod Valentinians II. 392 begann der Stern der Stadt zu sinken: 395 wurde die Präfektur nach Arles verlegt, kurz darauf die Residenz nach Mailand. 407 und 455 wurde Trier von den Germanen verwüstet. Die über vierhundert Jahre währende Herrschaft der Römer über die Stadt war erloschen.

Der Bau der Basilika fiel in die Zeit des glanzvollen Ausbaus Triers zur spätantiken Kaiserresidenz unter Konstantin und seinen Söhnen. Ergrabene Mauerreste belegen jedoch, dass das Areal schon im 1. Jahrhundert mit Häuserblocks und Straßen bebaut war, doch wurden die Bauten vermutlich 275 zerstört. Die Planungen zur Errichtung des Kaiserpalasts setzten offenbar schon kurz nach 287 ein, als Maximian nach Trier kam. Die Basilika wurde im 1. Jahrzehnt des 4. Jahrhunderts begonnen, wie u.a. Münzfunde im Mauerwerk der Vorhalle bestätigen, die ins Jahr 305 datieren. Allerdings konnte bisher nicht eindeutig geklärt werden, ob die Vorhalle mit dem Hauptbau errichtet oder nachträglich an diesen angefügt wurde. Befunde u.a. unter der Fußbodenheizung belegen auch, dass sich die Fertigstellung des Bauwerks noch bis in die Mitte des 4. Jahrhunderts hinzog.

Der zweigeschossige Saalbau mit Apsis an der Nordseite beeindruckt noch heute mit gewaltigen Dimensionen: Innen misst er rund 67 m in der Länge, 27,5 m in der Breite und erreicht eine Höhe von 33 m. Das Mauerwerk aus flachen Ziegeln weist an der Mauerkrone eine Stärke von 3,4 m auf. Der in rotem Ziegelton steil aufragende Bau wird von kolossalen Rundbogennischen über zwei Geschosse gegliedert. Je Nische sind zwei Rundbogenfenster eingelassen. Die Hauptfassade an der Südseite hat drei Fensterachsen, die heute nur zu einem Drittel frei stehen. Ursprünglich erhob sich hier die breit gelagerte, gleichfalls groß dimensionierte Vorhalle. Die Westseite hat neun Fensterachsen, an ihrer Nordecke ist ein Treppenturm in die Mauer integriert. Die Apsis wird von acht Fenstern belichtet, die niedriger sind als die übrigen Fenster, zudem ist die obere Reihe nach unten versetzt. Die Südfassade und Ostseite wurden rekonstruiert. Das abschließende Kranzgesims lud in der Antike, im Unterschied zum bestehenden des 19. Jahrhunderts, weit aus. Zu ergänzen sind zwei nur in Resten nachweisbare Bauelemente, durch die sich die Ansicht des antiken Baus von der heutigen unterschied: Zum einen liefen in Höhe der Fensterbänke zwei begehbare Galerien ohne

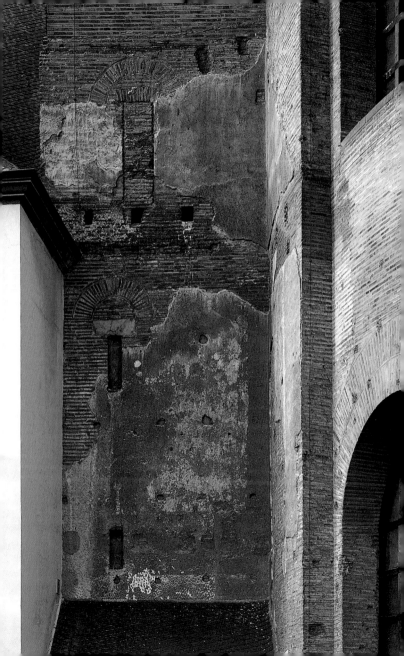

Geländer um. Balkenlöcher, in denen Tragbalken steckten, sind noch vornehmlich an der Apsis erhalten. Die Laufgänge konnten von den Treppentürmen aus betreten werden, an dem der Westseite sind noch die Zugänge vorhanden. Dass die Galerien allein zur Reinigung der Fenster dienten, ist eher unwahrscheinlich. Vielmehr betonten die umlaufenden Bänder die Horizontale, was der heute dominierenden Vertikalisierung entgegenwirkte. Dass hierin ästhetische Ideale der Bauzeit zum Tragen kamen, kann auch daran ermessen werden, dass am spätantiken Quadratbau des Trierer Doms Außengalerien nachgewiesen sind.

Zudem war der Bau farbig gefasst. Die Mauern trugen einen grauweißen, leicht rötlich schimmernden Putz. Auch die Galerien waren in dieser Farbe angelegt. Heute sind noch Putzflächen an der Ostseite des nordöstlichen Treppenturms zwischen der Apsis und dem Nordflügel des Renaissanceschlosses erhalten. Zur Wand kontrastierten die Fensterlaibungen in dunkelrotem Grund, geziert von Rankenwerk in Gelbgold, in das menschliche Wesen eingefügt waren.

Auch der Innenraum erstrahlte in opulenter Farbigkeit. Man betrat ihn durch die beheizbare Vorhalle, die an der Westseite in einer in Resten erhaltenen Rundapsis, an der Ostseite gerade schloss. Der Mittelrisalit hob sich in der Ausstattung von den Seiten ab. Der Fußboden des vortretenden Teils war mit bunten Marmorplatten in *opus sectile* belegt. Rechteck- und Quadratfelder wurden von Ornamentbändern eingefasst, wobei den Feldern geometrische Figuren wie Rhomben, Kreise etc. in grau-, rot- und gelbgeädertem Marmor einbeschrieben waren. Im Fußboden des Hauptraums waren Quadrate mit großen Rundscheiben aus Grünstein kombiniert, die Wände waren marmorverkleidet. Säulen aus grauweißem Marmor mit korinthischen Kapitellen aus weißem Marmor trugen die Decke. Die wertvolle Ausstattung lässt den Schluss zu, dass der Mittelteil der Vorhalle eine besondere zeremonielle Funktion hatte. Im Unterschied dazu waren die Seitentrakte mosaiziert.

Der große Saal besaß eine Fußbodenheizung mit Hypokausten und eine Wandheizung, deren Kanäle mit Hohlziegeln bis unter die untere Fensterreihe aufstiegen. Sie wurden von fünf großen Öfen befeuert, die seitlich der Basilika standen. Ihre Standorte sind am Außenbau an den Öffnungen aus Basaltsteinen ablesbar.

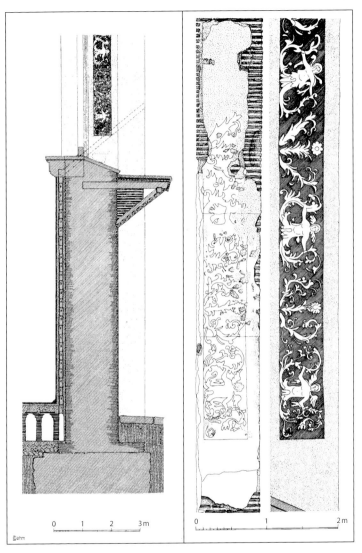

▲ Rekonstruierter Schnitt durch die Westwand mit der römischen Fußboden-
heizung (links), der Außengalerie und der Malerei in der Fensterlaibung

Boden und Wände von Saal und Apsis waren mit Marmorinkrustationen geziert, wie zahllose in die Westwand eingelassene Löcher bezeugen, in denen die tonnenschweren Platten verankert waren. Der Fußboden war in schwarze Sechsecke und weiße dreieckige Zwischenfelder eingeteilt. An den Wänden reichte ein geometrisches Dekorationssystem bis unter die untere Fensterbank. Darüber folgte zwischen den Fenstern ein komplexes Muster wieder in *opus sectile*. Die Marmorverkleidung endete unter der oberen Fensterreihe in einem Gesims. Darüber folgte farbiger Stuck bis zur Decke. Der Triumphbogen war gemäß der höheren Stellung der Apsis, in der der gottähnliche Kaiser thronte, vielleicht mit wertvollem Porphyr verkleidet. Die farbige Kassettendecke war teilweise vergoldet.

Die Apsis lag um zwei Stufen erhöht. In ihrer Mitte stand der Thron des Kaisers wiederum um einige Stufen höher und unter einem Baldachin. Der Fußboden war mit Rauten dekoriert, die von weißen Leisten und schwarzen Rauten in den Kreuzpunkten gerahmt waren. In die marmorverkleideten Wände sind halbrunde Nischen in ca. 3 m Höhe zwischen den Fenstern eingelassen. Darin konnten goldgrundige Mosaiken nachgewiesen werden, mit blauen und grünen Ranken in den Halbkalotten. In den von Ädikulen gerahmten Nischen standen wahrscheinlich Statuen des konstantinischen Kaiserhauses.

Im Zentrum des ausgedehnten kaiserlichen Palastes stehend, diente die Palastaula rein repräsentativen Zwecken. In der Audienzhalle hielten die Kaiser Hof und in ihrer Abwesenheit amtierte hier der höchste Verwaltungsbeamte des Westens. Saalbauten wie die Basilika waren in der späten Kaiserzeit der bevorzugte Bautyp für Empfangshallen. Die Größe und die prunkvolle Ausstattung des Trierer Baus sollten die Macht des römischen Reichs demonstrieren. Doch konnte auch das Stein gewordene Zeugnis imperialen Anspruchs nicht den Niedergang des römischen Reichs und die Wende in die neue Zeit aufhalten.

Von der mittelalterlichen Pfalz zum neuzeitlichen Stadtschloss – die Palastaula als Teil des Bischofspalasts

Nach dem Ende der römischen Herrschaft ging Trier wahrscheinlich Mitte der 80er Jahre des 5. Jahrhunderts an das fränkische Reich über. Die Gaugrafen, die die fränkischen Könige zur Verwaltung ihrer Ländereien bestellten, residierten im Bereich der Palastaula, wie die dafür im Mittelalter gebräuchliche Bezeichnung *palatium* nahe legt. Der Apsidensaal hatte die Wirren des

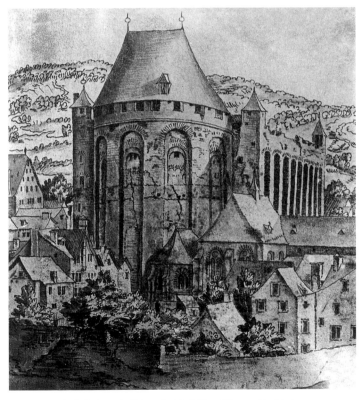

▲ *Palatium der Trierer Erzbischöfe mit Laurentiuskirche,*
Zeichnung von Alexander Wiltheim, um 1610

5. Jahrhunderts beschädigt überstanden, nur die Mauern ragten auf, Dach und Galerien waren entweder abgebrannt oder eingestürzt. Er diente nun als umbauter Hof mit kleineren Einbauten. Die Vorhalle war zumindest teilweise noch intakt und wurde erst im frühen 17. Jahrhundert abgetragen. Darüber hinaus waren in östlich angrenzenden Räumen des weitgehend zerstörten Kaiserpalastes vermutlich Wohn- und Verwaltungsräume untergebracht. Mit der Nutzung als Pfalz knüpften die Gaugrafen an die antike Tradition des Baus an und leiteten eine bis ins 18. Jahrhundert reichende Kontinuität als Sitz des Stadtherrn ein, die letztlich zum Erhalt des Bauwerks beitrug. Im Kontext Pfalz wurde möglicherweise auch die Hofpfarrkirche St. Laurentius errichtet, eine der ältesten Kirchen Triers, die im 8. Jahrhundert erstmals erwähnt ist, wahrscheinlich aber älter war. Sie stand ehemals neben der Apsis und wurde 1803 abgetragen.

Die Trierer Bischöfe residierten zunächst am Moselufer in St. Marien zu den Märtyrern, später neben dem Dom. Der antike Bau gelangte erst im frühen 10. Jahrhundert nach einer Schenkung Ludwigs des Kinds im Jahr 902 mit anderem Königsgut in ihren Besitz. Obwohl sie die Basilika zunächst nicht selbst bewohnten, wurde der Bau offenbar befestigt, so dass Adalbero von Luxemburg, der sich zum Nachfolger Erzbischof Ludolfs hatte wählen lassen, darin 1008 einer Belagerung Kaiser Heinrichs II. trotzen konnte. Erst als die Vogtei über die Stadt 1197 an Erzbischof Johann I. übertragen wurde, wurde sie endgültig zu ihrem Wohnsitz. Aus der *Gesta Treverorum* erfahren wir, dass die Erzbischöfe Arnold von Isenburg und Heinrich von Finstingen die Basilika um die Mitte des 13. Jahrhunderts wehrhaft ausbauten. Ende des Mittelalters bot sich folgendes Bild: In die schon im Frühmittelalter zugesetzten Fenster der Apsis waren romanische Dreibogenfenster eingelassen. Auf dem Kranzgesims lief ein starker Zinnenkranz mit Wehrgang um, die Ecken waren mit kleinen Türmen besetzt. Die Apsis trug ein steiles Dach, was ihr das Gepräge eines Turmhauses oder Wehrturms verlieh. Dass dies auch Zeitgenossen schon so empfanden, überliefert der Name »Heidenturm«. Der Begriff mutet für den Wohnsitz eines Bischofs seltsam an, doch kommt darin nur zum Ausdruck, dass man sich offenbar des Alters des Bauwerks bewusst war. Auch die Raumaufteilung legt den Schluss nahe, dass der Apsis in der Bischofsburg besondere Funktionen zukamen: So dienten die 1844/56 verfüllten Keller der Überlieferung nach als Schatzkammer. Darüber waren zwei Geschosse ein-

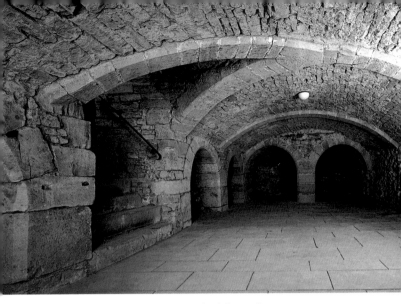

▲ *Blick in den mittelalterlichen Keller*

gerichtet, die sich in übereinander gestellten hohen Bogenreihen auf Pfeilern gegen den Burghof öffneten, wie ein Aquarell *Johann Anton Ramboux'* von 1823 zeigt. Ähnlich den Kapellen anderer Paläste und Burgen befand sich die bischöfliche Privatkapelle vermutlich im Obergeschoss. Der ehemalige Saal diente weiterhin als Burghof, den man durch eine Pforte an der Westseite betrat. Den Hof, der von kleinen Einbauten umstellt war, teilte eine Mauer in Nord-Süd-Richtung, deren Funktion nicht geklärt ist. Von den mittelalterlichen Einbauten ist in der Südostecke des heutigen Baus ein Keller mit flachem Tonnengewölbe der Zeit um 1200 erhalten. Wie schon zuvor lagen Wohn- und Verwaltungsbauten in den vermutlich erweiterten Resten der antiken Bauten zu Seiten und vor der Basilika. Die Stadtburg der Erzbischöfe, die mit Heidenturm und Laurentiuskirche das Stadtbild Triers Jahrhunderte lang prägte, ist mehrfach abgebildet, u. a. auf der Stadtansicht von *Sebastian Münster* von 1548 und in einer Zeichnung von *Alexander Wiltheim* der Zeit um 1610. Bemerkenswert bleibt, dass die Trierer Erzbischöfe, die zu den drei mächtigsten Kirchenfürsten des Reichs gehörten, über das gesamte

Mittelalter hinweg in antiken Ruinen Hof hielten, ein Umstand, der u.a. in der Frage der Tradierung antiker Motive – z.B. der kolossalen Bogenstellungen des Außenbaus – mehr Beachtung finden sollte.

Im Laufe des Mittelalters hatte sich der Schwerpunkt der Erzdiözese nach Koblenz verlagert. Die Kurfürsten residierten im 16. Jahrhundert vorwiegend in der dortigen Burg Ehrenbreitstein. Wohl auch deshalb war – wie wir wieder aus der *Gesta Treverorum* wissen – der Palast in Trier gegen Ende des 16. Jahrhunderts verfallen. Kurfürst Lothar von Metternich begann nun mit dem Neubau eines Schlosses, das in Größe und Form den veränderten Bedürfnissen eines neuzeitlichen Kirchenfürsten Rechnung tragen sollte. Das ehrgeizige Projekt ist insofern bemerkenswert, als es in die Wirren des Dreißigjährigen Kriegs fiel. Die Bauzeit zog sich weit in die Regentschaft Philipp Christophs von Sötern hin, des Nachfolgers Lothars auf dem Kurfürstenstuhl. Schließlich schloss Kurfürst Karl Caspar von der Leyen den Bau mit der Vollendung der Kapelle ab. Zunächst wurden 1614 Ost- und Südwand der antiken Aula abgetragen, dagegen die Westwand und der Heidenturm in den Neubau integriert. 1615 fand die Grundsteinlegung des Renaissanceschlosses statt, der so genannten Petersburg. Es bestand aus dem vierflügeligen Hochschloss, an dessen Nordseite die beiden Flügel des Niederschlosses anlagen. Der Entwurf für die Vierflügelanlage mit polygonalen Ecktürmen und fast quadratischem Innenhof wird dem Kurmainzer Baumeister *Georg Riedinger* zugeschrieben, Bauleiter war ab 1618 der Bamberger Werkmeister *Albrecht Beyer*. Von der Anlage blieben nach Kriegsbeschädigungen nur die Außenwände des Nord- und Ostflügels erhalten. Heute ist darin die »Aufsichts- und Dienstleistungsdirektion« untergebracht, die Nachfolgerin der Bezirksregierung Trier. Vom Niederschloss sind nur Teile des Westflügels erhalten. Der nach Entwurf *Johannes Schochs*, Straßburg, ausgeführte, nicht mehr bestehende Ostflügel nahm den Marstall auf. An der Westseite standen zunächst Hofmauern und das Portal der Petersburg aus den 1620er Jahren. Die bekrönende, Namen gebende Petrusfigur schuf *Hans Rupprecht Hoffmann d. J.* um 1646/48. Nach zehnjähriger Gefangenschaft zurückgekehrt, ließ Philipp ab 1647 an der Nordwestecke ein Archiv- und Kanzleigebäude, den so gen. Roten Turm, nach Plänen seines Oberbaumeisters *Matthias Staudt* errichten. Um 1850 entstand dessen klassizistisches Attikageschoss nach Plänen von *Johann Georg Wolff*. Durch Kriegszerstörungen blieben nur

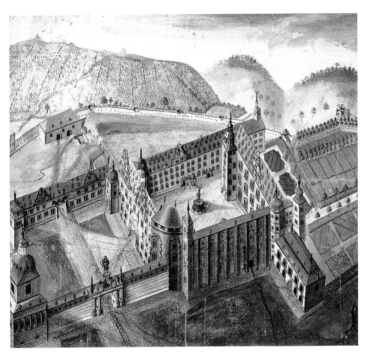

▲ *Ansicht des ehem. kurfürstlichen Schlosses nach Nikolaus Person, Aquarell um 1750*

das Portal und der Außenbau des Roten Turms erhalten. An dem überregional bedeutenden Bauwerk sind Einflüsse der italienischen Renaissancearchitektur fassbar, auch dies ein Hinweis auf den Anspruch der Bauherrn. Der Zustand vor Errichtung des Rokokoflügels ist auf einem Kupferstich *Nikolaus Persons* aus dem Jahr 1670 festgehalten sowie auf einem Aquarell der Zeit um 1750, das sich an Person anlehnt.

Erwähnenswert im Zusammenhang mit der Basilika ist, dass das Hochschloss den ehemaligen Innenraum des römischen Baus überlagerte. Die Nordwestecke des Neubaus war in die antike Apsis eingebaut, die antike Westmauer diente als Außenmauer des Westflügels. Die Fenster des Heidenturms erhielten Gewände, wie sie heute noch die bestehenden Renaissance-

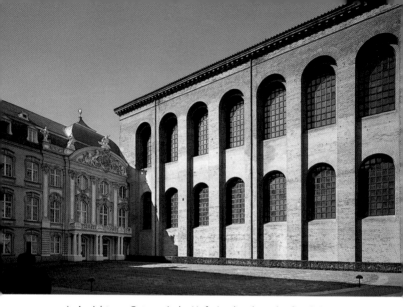

▲ *Ansicht von Osten mit der Hofseite des ehem. kurfürstlichen Palais'*
und der Ostseite der Basilika

trakte zeigen. Die Einbeziehung der antiken Reste in den Neubau kann nicht allein auf die Festigkeit des Mauerwerks zurückgehen, wie die *Annales Trevirenses* berichten, wurde doch die Osthälfte des Baus abgetragen. Der Standort der Westmauer an der stadtseitigen Schauseite spricht eher für einen bewussten Hinweis der Erzbischöfe auf den antiken Ursprung ihrer Residenz. Dass tatsächlich eine Blickachse zur Stadt bestand, verdeutlicht das Petersportal: Es steht direkt neben dem antiken Bau. Besucher des Erzbischofs fuhren also auf die antike Mauer und die um 1260 erneuerte Laurentiuskirche zu und am Heidenturm vorbei in den Innenhof des Niederschlosses.

Im 18. Jahrhundert ließ Kurfürst Franz Georg von Schönborn verschiedene Zimmer von *Balthasar Neumann* neu einrichten. Um 1750 entstand an der Stelle der konstantinischen Vorhalle eine Orangerie nach Plänen des Mainzer Architekten *Johann Valentin Thomann*. Der 1802 abgetragene Bau nutzte antike Mauerreste als Fundament. Kurfürst Johann Philipp von Walderdorff, der Trier wieder als Residenz bevorzugte, beauftragte Hofarchitekt *Johannes Seiz*, den bekannten Schüler Balthasar Neumanns, mit Neu- und Umbau-

arbeiten. Seiz wollte in der römischen Apsis einen »grossen Salon oder zu Hoff Capel« einrichten, schlug auch deren Abriss vor, der aber glücklicherweise nicht realisiert wurde. Nachdem große Teile des alten Südflügels wieder abgetragen worden waren, entstand an der Gartenseite zwischen 1757 und 1761 der Rokokoflügel mit dem berühmten Treppenhaus, der heute unmittelbar an die Fassade der Basilika stößt.

Die Basilika als Erlöserkirche

Mit der Besetzung der linken Rheinseite durch französische Truppen wurde 1794 das Ende des Heiligen Römischen Reiches deutscher Nation eingeläutet. In Trier endete die Epoche der Erzbischöfe als Stadtherren. Das kurfürstliche Palais wurde französisches Nationaleigentum und Militärlazarett, schließlich nach 1798 Kaserne. Um die Bauunterhaltskosten abzuwälzen, schenkte Napoleon 1810 der Stadt den Bau. Als das Rheinland 1815 an Preußen überging, zog wieder Militär ins Schloss ein.

Parallel dazu wurde 1817 eine neue evangelische Gemeinde gegründet. Es begann die langwierige Suche nach einer geeigneten Kirche. Zunächst feierte man den Gottesdienst in der Katharinenkirche, doch wurde der Bau bald vom Militär beansprucht. Dann wies König Friedrich Wilhelm III. den Protestanten die ehemalige Klosterkirche St. Maximin als Gotteshaus zu, doch auch dagegen regten sich Einwände, sowohl von Seiten der Gemeinde, wegen der Lage vor den Toren der Stadt, als auch vom Militär, welches das Areal als Kaserne nutzte. Schließlich sollte die kleine Gemeinde die Jesuitenkirche gemeinsam mit dem Priesterseminar nutzen, zu dem diese seit langem gehörte. Gegen die königliche Verfügung, die sich auf die fälschliche Annahme stützte, der Bau sei in französischen und in dessen Nachfolge in preußischen Staatsbesitz übergegangen, strengte die katholische Kirche einen Prozess an, den sie 1851 mit der Rückübereignung erfolgreich abschloss. Zwischenzeitlich war St. Maximin 1841 zur Kirche der evangelische Zivil- und der Militärgemeinde beider Konfessionen bestimmt worden.

Die unbefriedigende Situation sollte sich mit dem zeitgleich einsetzenden Interesse an der antiken Palastaula ändern. Der Trierer Architekt Christian Wilhelm Schmidt hielt den Bau fälschlicherweise für eine frühchristliche Kirche und Johann Steinberger gab ihm aus diesem Grund 1835 erstmals den

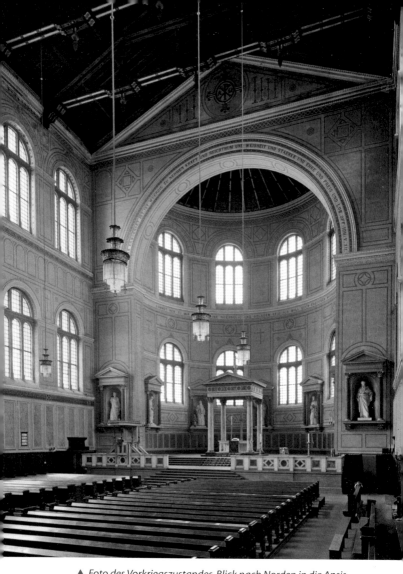

▲ Foto des Vorkriegszustandes, Blick nach Norden in die Apsis
mit der spätklassizistischen Ausstattung von August Stüler

Namen »Basilika«, obwohl doch frühchristliche Basiliken immer mehrere Schiffe besaßen, der Trierer Bau hingegen einen Saal. Im gleichen Jahr schenkte die Stadt dem preußischen Kronprinzen und späteren König Friedrich Wilhelm IV. die Reste des spätantiken Thronsaals. Hintergrund der Schenkung war das Interesse des Hohenzollern am frühchristlichen Kirchenbau. Dahinter verbarg sich die romantische Vorstellung, dass sich in den Kirchen des frühen Christentums der Glaube in reiner Form widerspiegele. Zahlreiche von ihm angeregte Entwürfe evangelischer Kirchenbauten aus der Feder des berühmten preußischen Baumeisters *Karl Friedrich Schinkel* orientierten sich an frühchristlichen Basiliken. Der König selbst plante in Berlin einen protestantischen »Dom« in frühchristlichen Formen als Gegenstück zum katholischen Kölner Dom. Schmidt trug nun dem König die Idee vor, den antiken Großbau Triers als evangelische Kirche zu rekonstruieren. Maßgebend hierfür war wohl auch, dass die Basilika von Konstantin dem Großen errichtet bzw. begonnen worden war, durch den das Christentum endgültig im römischen Reich Anerkennung gefunden hatte. Friedrich Wilhelm, der sich den Wiederaufbau offenbar sogleich zu eigen machte, erließ am 27. November 1844 die königliche Kabinettsordre, »die Basilika in ihrer ursprünglichen Größe und Stilreinheit mit Benützung der sehr bedeutenden römischen Reste« wiederherzustellen und der »evangelischen Civil- und Militärgemeinde als Gotteshaus« zu überlassen. In die 1846 begonnenen Bauarbeiten waren die preußische Bauverwaltung und Denkmalpflege direkt involviert. Neben Schmidt arbeiteten der Koblenzer Festungsbaumeister Genieoberst *Karl Schnitzler* und sein Sohn *Anton* als Architekten. Schnitzler war u.a. am Wiederaufbau der Burg Stolzenfels bei Koblenz tätig, stand also in direktem Kontakt zum preußischen Königshaus, das die ehemalige Burg der Trierer Erzbischöfe als preußische Burg am Rhein wieder erstehen ließ. Daneben war der Berliner Schlossbaumeister *August Stüler*, ein Hauptvertreter des romantischen Klassizismus, vor allem für die Gestaltung des Inneren verantwortlich. Von Seiten der Denkmalpflege war der preußische Konservator *Ferdinand von Quast* eingeschaltet. Die genannten Persönlichkeiten dokumentieren die hohe Bedeutung, die der Rekonstruktion beigemessen wurde sowie die Nähe zur Berliner Bauverwaltung. Der König selbst griff mehrere Male direkt ein, u.a. wählte er zahlreiche Bibelverse aus, die an den Wänden aufgemalt wurden. Nach einer Unterbrechung in den Revolutionsjahren 1848/49 fand die Ein-

weihung am 28. November 1856 in Gegenwart des Monarchen statt. Einem Vorschlag von Quasts folgend, wurde die Kirche »Constantinische Basilika zum Erlöser« genannt.

Vor Baubeginn standen vom antiken Bau noch die Apsis, die beiden an den Ecken integrierten Treppen sowie das nördliche Joch der Ostwand, an der Westwand fehlten die Bögen der Nischen und die Mauerkrone. Zunächst wurden sämtliche Bauten des Mittelalters und der Renaissance entfernt: u.a. die Inneneinbauten der Apsis, der Westflügel des Vierflügelbaus, auch drei noch verbliebene Achsen des Südflügels der Renaissance. Bei der Rekonstruktion der Ost- und Südwand der Palastaula wurde in Kauf genommen, dass beide an der Hofseite hart in den Hauptpavillon des Rokokoflügels einschneiden. Zeitweilig war sogar vorgesehen, den an den Pavillon angrenzenden Treppenbau abzutragen und die Rokokotreppe, das Hauptwerk von Seiz, zu versetzen.

Obgleich als Rekonstruktion der Antike deklariert, waren die Baumaßnahmen doch eingebettet in ihre Zeit, in die Mitte des 19. Jahrhunderts. So wurde die Basilika außen als Ziegelbau wiederhergestellt, obwohl an der Apsis antiker Putz großflächig erhalten war. Dass er abgeschlagen wurde, mag aus heutiger Sicht bedauerlich erscheinen, erklärt sich aber aus der zeitgenössischen Ästhetik, die den Wert des Materials in den Vordergrund stellte. Insofern reiht sich der Außenbau der Basilika in die große Zahl steinsichtiger Sakralbauten der Zeit ein. Dagegen sollten die Fensterlaibungen Malereien erhalten. Die im Landesmuseum Trier aufbewahrten Muster sind grell bunt und in ihrem geometrisierenden Stil keinesfalls mit den antiken Originalen zu vergleichen sondern ebenfalls bauzeitlich, d.h. spätklassizistisch. Entgegen der Antike wurden die großen Rundfenster mit horizontal unterteilten Dreibogenstellungen aus Sandstein vergittert, die Vorbilder u.a. des Aachener Münsters Karls des Großen zitierten. Schließlich erhielt die Hauptfassade an der Südwestecke eine durchlaufende, wesentlich flachere Rundbogennische, in die das Hauptportal eingelassen ist – auch dies entgegen dem antiken Aufriss mit Vorhalle. Auf Wunsch des Königs wurde im Giebeldreieck ein figürliches Relief mit der Darstellung des in den Himmel auffahrenden Erlösers inmitten von Engeln angebracht. Das von *August Kiss* 1833/37 ausgeführte Stuckrelief basierte auf einem Entwurf Schinkels. Es war ursprünglich für die Potsdamer Nikolaikirche bestimmt, musste dort aber der nach 1843

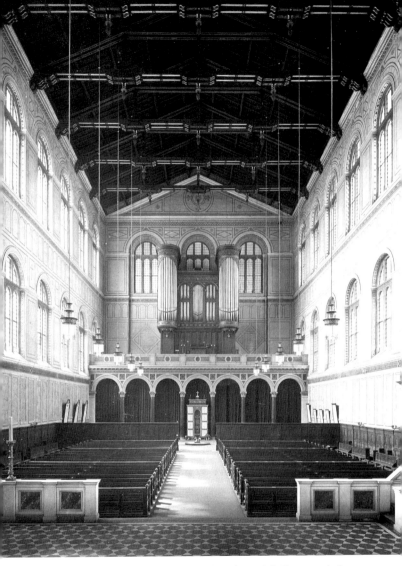

▲ Foto des Vorkriegszustandes, Blick nach Süden auf die Empore mit der spätklassizistischen Ausstattung von August Stüler

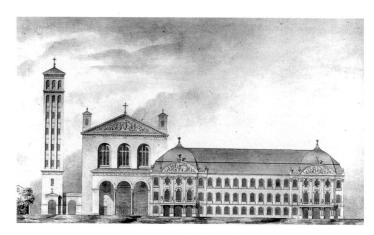

▲ *Entwurf von Karl Schnitzler, 1850*

errichteten Kuppel weichen. Das klassizistische Werk musste bereits 1886 wieder abgenommen werden und gilt als verloren.

Die Gestaltung der Südfassade war neben der Anbindung eines Glockenturms jenes Problem, das die Architekten am meisten beschäftigte. Aufgabe war es, den vierachsigen Treppenbau des Rokokoflügels, der noch heute zwei Drittel der Fassade »verdeckt«, zu integrieren. Eine Zeichnung Stülers aus der Zeit um 1850 bietet eine elegante Lösung: Der spätbarocke Treppenbau sollte vor die gesamte Fassade verlängert werden. Dessen Mansarddach wäre abgetragen worden und das so entstandene Flachdach sollte hinter einer mit Figuren besetzten Balustrade verschwinden. Anders ein Entwurf Schnitzlers der gleichen Zeit: Er schlug eine hohe, dreibogige Vorhalle vor, der Treppenbau wäre abgerissen worden. Nach Protesten entschied man sich dazu, ihn zu erhalten, die an seiner Westseite angrenzenden drei Achsen des Renaissancebaus aber abzureißen. Interessant ist in diesem Zusammenhang eine Aufnahme der Südfassade aus der Zeit vor 1856: Sie zeigt an der Westseite des Treppenbaus noch die Raumaufteilung des zuvor abgetragenen Trakts. Nach 1900 erhielt die Westseite eine Gliederung analog der des 18. Jahrhunderts. Die berühmte Südansicht der Fassade der Basilika, an die der Rokokoflügel des Kurfürstenschlosses direkt anstößt, entpuppt sich also

Ansicht von Südwesten mit ehem. Kurfürstlichem Palais ▶

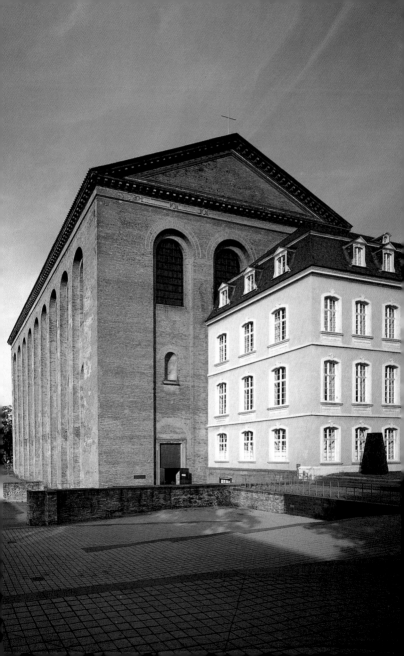

bei näherer Betrachtung als kurioses »Trugbild«: In Wahrheit stoßen hier nicht antike und spätbarocke Mauern aneinander, wie die Formen vorgeben, sondern Mauern, die erst Mitte des 19. Jahrhunderts bzw. um 1900 in ihren heutigen Formen entstanden. Dies sei nicht als negative Wertung missverstanden, sondern als Hinweis darauf, dass bedeutende Bauten, wie die Basilika und das Kurfürstenschloss, immer auch ihre eigene Geschichte – ihr eigenes »Wachstum« – haben.

Im Gegensatz zum Fassadenprojekt konnte der Glockenturm nie realisiert werden. Schnitzlers Entwurf zeigt einen frei stehenden Campanile neben der Südfront. Dieser Turm gilt als einer der schönsten Türme des 19. Jahrhunderts. Auf einer Planvariante steht er nördlich der Apsis. Noch 1876 lieferte Landbaumeister *Helbig* einen weiteren Entwurf. Erst im 20. Jahrhundert wurde eine Lösung gefunden, denn seit seiner Restaurierung durch *Heinrich Otto Vogel*, Trier, in den Jahren 1965–68 dient der Rote Turm als Glockenturm der Erlöserkirche.

Auch das Innere des 19. Jahrhunderts wich erheblich vom antiken Ursprungsbau ab. Die Wände waren in Anlehnung an die antike Marmorverkleidung verputzt. Aus diesem Grund konnten an den Innenseiten der neuen Mauern – im Gegensatz zur Antike – Sandsteinquader verwendet werden. Zunächst waren die Wände über einer Holzvertäfelung mit einer gemalten Marmorierung bis unter die untere Fensterbank gefeldert. Darüber waren die weißgelb getünchten Flächen der Fenstergeschosse mittels Bänder und Bögen in grünem Marmorton in geometrische Felder mit Kreuzmotiven unterteilt. Ein umlaufender Stuckfries bildete den Abschluss und leitete über zum offenen Dachstuhl. Dekorationssystem und Dachstuhl verdeutlichen, dass sich Stüler nicht an frühchristlichen Kirchen und ihren Ausmalungen orientierte, sondern an mittelalterlichen Kirchen Italiens – konkret an Beispielen der florentinischen Protorenaissance des 11. und 12. Jahrhunderts, wie den Kirchen San Miniato al Monte oder S. Croce.

In der Apsis wurde der Fußboden gegenüber dem Saal angehoben. Hier stand der Altar mit einem Tisch aus weißem Marmor und einem Baldachin mit gelben Marmorsäulen, Geschenke des Vizekönigs von Ägypten. Vor dem Altar war die Tribuna mit Kanzel und Lesepult podiumsartig in den Kirchenraum verlängert. Die Aedikulanischen wurden vergrößert. Darin waren die überlebensgroßen Marmorstatuen Christi und der vier Evangelisten einge-

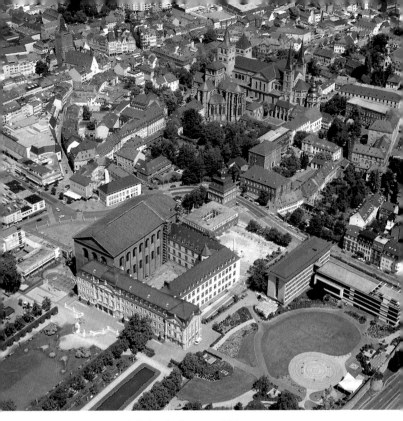

▲ *Luftaufnahme von Süden*

stellt – Werke von *Gustav Kaupert*, Frankfurt, aus der Zeit um 1870/80. Kaupert schuf u. a. Skulpturen des Giebelfelds und der Kuppel sowie eine Bronzetür des Kapitols in Washington. Die Apsisfiguren wurden um 1900 um die Apostel Petrus und Paulus seitlich der Tribuna ergänzt, Skulpturen nach Entwürfen von *August Wittig*, Düsseldorf. Vor der Südwand stand die Orgelempore, nach Entwurf von Schnitzler. Der Berliner Hofstuckateur *Moosbrugger* führte die sechs Säulen in farbigem Stuckmarmor aus. Darauf stand die Orgel mit spätklassizistischem Prospekt, ein Instrument der Firma *Adolf Ibach & Söhne*, Barmen.

Zu Unrecht wurde noch in jüngster Zeit die fehlende Stilreinheit der unter-gegangenen Basilika des 19. Jahrhunderts bemängelt. Gerade die darin zum Ausdruck kommende Ästhetik und die Kombination verschiedener Materialien, Stile und Vorbilder machten sie zu einem wichtigen Vertreter des Kirchenbaus des 19. Jahrhunderts. Hinzuweisen ist hierbei nicht nur auf die Prominenz der beteiligten Künstler, sondern auch auf das mehrfach belegte direkte Engagement des preußischen Königs. Der eher nüchterne Eindruck des Innenraums machte sie darüber hinaus zu einem schönen Beispiel protestantischen Kirchenbaus im 19. Jahrhundert.

Die Basilika heute

Der kühlen Eleganz des 19. Jahrhunderts bereitete alliiertes Bombardement am 14. August 1944 ein loderndes Ende. Bereits 1946 gründete sich ein »Basilika-Ausschuss«, der sich für die weitere Nutzung der Basilika als Kirche einsetzte. Unterstützt von namhaften Architekturhistorikern, Archäologen und dem rheinland-pfälzischen Landeskonservator, die den Erhalt der Ruine befürworteten, wurde zunächst der Einbau einer kleinen »Notkirche« erwogen. Es bedurfte erst des Engagements von Bundespräsident Theodor Heuss, um die Wiederherstellung des gesamten Baus 1953 in Gang zu setzen. Nach dreijähriger Bauzeit fand die Einweihung am 9. Dezember 1956 in Anwesenheit des Bundespräsidenten statt. Da das Land Rheinland-Pfalz als Rechtsnachfolger Preußens die Baufinanzierung trug, lag die Leitung des Wiederaufbaus beim Staatlichen Hochbauamt Trier und seinem Leiter, Oberbaurat *Erich Wirth*.

Wegweisend für den Wiederaufbau war die Empfehlung des hochrangig besetzten staatlichen Bauausschusses, den Bau des 19. Jahrhunderts nicht mehr wiederherzustellen. Statt dessen sollten alle historischen Spuren am antiken Bau direkt vom Mauerwerk ablesbar sein. Aus diesem Grund entfernte man die Einbauten des 19. Jahrhunderts, u.a. den Putz, die Ädikulen und die Fenstervergitterungen. Dem Besucher bietet sich seither die Möglichkeit, verschiedene Zeitstufen anhand unterschiedlicher Materialien zu erfassen. Vornehmlich an der Westwand kann er römisches Mauerwerk bestaunen: die römischen Ziegel mit dunklerer Verwitterung, das römische Mauerwerk, das sich durch ein ausgewogenes Verhältnis von Ziegel und

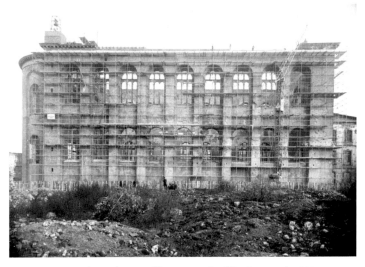

▲ *Durch Bombenangriffe zerstörte Basilika, Foto nach 1945*

Mörtel abhebt, und die Öffnungen für die ehemals vorhandene Marmorverkleidung. Von den römischen unterscheiden sich die Ziegel des 19. Jahrhunderts und aus den Jahren 1953/56, diese in den Nischen der Apsis, am Triumphbogen und an den Fensterbänken. Zuletzt können Sandsteinergänzungen des 17./18. und des 19. Jahrhunderts identifiziert werden, Letztere an den Bögen der Nischen, an der Mauerkrone des Langhauses und an der Süd- bzw. Ostwand. Abgesehen von der rekonstruierten Kassettendecke muss freilich betont werden, dass sich die reine Steinsichtigkeit, in der sich die Basilika heute präsentiert, wesentlich weiter vom römischen Urbau entfernt als der Innenraum des 19. Jahrhunderts. Die geringe Wertschätzung des 19. Jahrhunderts, die in den 50er und 60er Jahren des 20. Jahrhunderts noch vorherrschte, gipfelte in der Zerschlagung der Skulpturen Kauperts und Wittigs, die die Bomben unzerstört überstanden hatten. Nur noch die Köpfe werden im Rheinischen Landesmuseum Trier aufbewahrt. Die hier aufgelisteten Maßnahmen mögen wiederum nicht als negative Wertung gedeutet werden, es ist schlicht Chronistenpflicht. Entstanden war ein Bau, der in

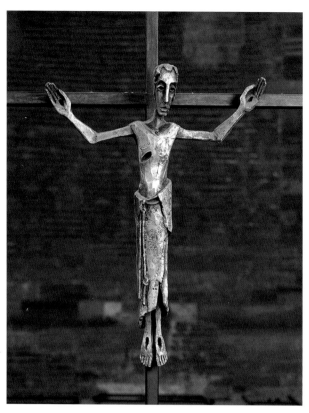

▲ *Altarkreuz von Albert Schilling*

seiner puristischen Materialästhetik, im hellen, weiten Raum und den klaren Linien ein typisches und wichtiges Beispiel der Architektur der 1950er Jahre ist, wie z.B. die Speyerer St.-Bernhard-Kirche von 1953/54 belegt, darüber hinaus der damaligen Denkmalpflege.

Die Ausstattung entstand unter Leitung von *Heinrich Otto Vogel*, der sich auch an anderen Kirchen – u.a. in Trier-Pfalzel – um die Verbindung historischer mit moderner Sakralarchitektur verdient gemacht hat. In der Apsis steht der Altarblock aus Sandstein, dahinter das Altarkreuz von *Albert Schil-*

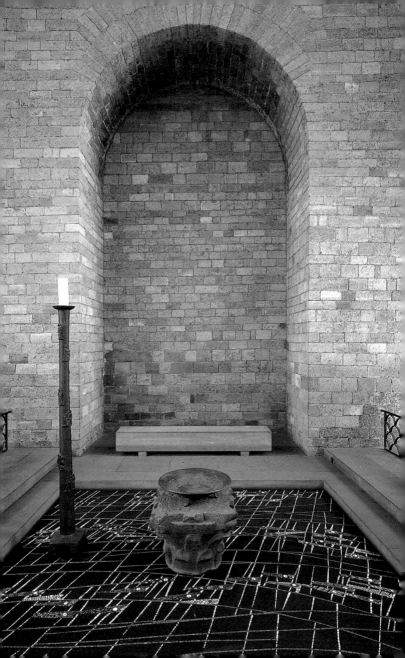

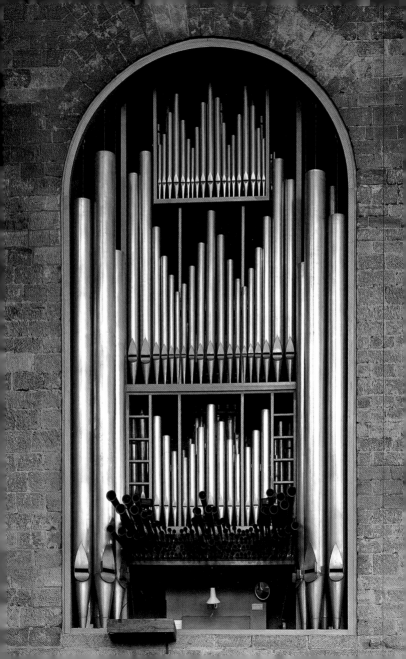

ling, Basel, die sechs Altarleuchter schuf Kunstschmied *Kroiss* aus München. Die Kanzel ist mit Metalltafeln und Glasmosaiken geschmückt. *Eugen Keller*, Höhr-Grenzhausen, hat das Thema »Friede in der Heilsgeschichte« in den Bildnissen Arche Noah, Verkündigung und Pfingstwunder dargestellt. Der Taufort wurde vor der Südwand mit umlaufenden Steinbänken eingerichtet. Als Taufstein dient ein römisches Kapitell. Die bronzene Schale mit dem apostolischen Glaubensbekenntnis stammt wiederum von Keller. Im Fußbodenmosaik in Schiefer und Goldglas hat der gleiche Künstler das Wasser des Jordans versinnbildlicht. Der zugehörige Osterleuchter ist ein Bronzeguss *A. Rickerts*. 1962 baute die Orgelbauanstalt Prof. *Karl Schuke*, Berlin, die durch Konzerte bekannte Orgel in die römische Fensteröffnung der Nordostecke.

Als letzte Baumaßnahme im Umfeld der Basilika wurde 1984 der Konstantinsplatz vor der Westseite angelegt. Umfangreiche Grabungen hatten dort in den Jahren 1982/83 Mauerreste u.a. größerer Räume und eines Apsidensaals der zu Seiten der Basilika stehenden ehemaligen Wohnbauten der Kaiser zu Tage gefördert. Befunde wurden auch im Innenhof des Renaissanceschlosses und während der Grabungen für eine Tiefgarage östlich des kurfürstlichen Palais erhoben. Nun sollte der Platz vor der Basilika, der bis dahin als Parkplatz genutzt worden war, städtebaulich umgestaltet werden. Nach Entwurf von *Oswald Matthias Ungers*, Köln, wurde die Fläche abgesenkt und vermittelt nun zwischen dem Niveau der Basilika und dem wesentlich höher liegenden der Stadt. Der in Form eines Viertelkreises angelegte Platz wird von einem Arkadenbau an der Südseite begrenzt.

Die spätantike Palastaula, der größte stützenlose Innenraum der Antike, wurde im Laufe ihres Bestehens verschieden genutzt: Errichtet als Thronsaal der spätrömischen Kaiser, diente sie seit dem Frühmittelalter als Pfalz der Trierer Erzbischöfe, war in die kurfürstliche Stadtresidenz integriert und wurde im 19. Jahrhundert zur Kirche der einzigen evangelischen Gemeinde Triers. Jede Epoche hinterließ Leistungen, die zu den bedeutendsten ihrer Zeit gehörten. Als bindendes Glied stand dabei immer die Rückbesinnung auf die Antike im Vordergrund. Insofern war es nur konsequent, dass sie als eines der bedeutendsten Zeugnisse der Römerzeit 1986 zusammen mit anderen römischen Bauten Triers in die Liste des Weltkulturerbes aufgenommen wurde.

Literatur

Die Basilika in Trier. Deren Geschichte und Einweihung zur evangelischen Kirche am 28. September 1856, Trier 1857. – H. Bunjes / N. Irsch / F. Kutzbach (Bearb.), Die kirchlichen Denkmäler der Stadt Trier mit Ausnahme des Domes (Die Kunstdenkmäler der Rheinprovinz 13.3), Düsseldorf 1938, S. 367–375. – W. von Massow, Die Basilika in Trier, Simmern 1948. – Die Basilika in Trier. Festschrift zur Wiederherstellung, Trier 1956. – K.-P. Goethert, Basilika, in: Trier – Kaiserresidenz und Bischofssitz. Die Stadt in spätantiker und frühchristlicher Zeit, Ausstellungskatalog Mainz 1984, S. 139–154. – H. Heinen, Trier und das Trevererland in römischer Zeit (2000 Jahre Trier 1), Trier 1985. – H. Cüppers (Hg.), Die Römer in Rheinland-Pfalz, Stuttgart 1990, S. 601–604. – E. Zahn, Die Basilika in Trier. Römisches Palatium – Kirche zum Erlöser (Schriftenreihe des Rheinischen Landesmuseums Trier 6), Trier 1991. – H. H. Anton / A. Haverkamp (Hg.), Trier im Mittelalter (2000 Jahre Trier 2), Trier 1996. – W. Reusch, Die römische Basilika als Palastaula Kaiser Konstantins des Großen, in: Evangelische Kirchengemeinde Trier (Hg.), Konstantin-Basilika Trier – Kirche zum Erlöser, Trier 1999. – H.-P. Kuhnen, Die Palastaula, in: ders. (Hg.), Das römische Trier (Führer zu archäologischen Denkmälern in Deutschland 40), Stuttgart 2001, S. 135–142. – P. Ostermann, Stadt Trier (Kulturdenkmäler in Rheinland-Pfalz 17.1), Worms 2001, S. 160–162. – T. H. M. Fontaine, Ein letzter Abglanz vergangener kaiserlicher Pracht, in: M. König (Hg.), Palatia. Kaiserpaläste in Konstantinopel, Ravenna und Trier, Ausstellungskatalog Trier 2003, S. 130–161.

Basilika Trier
Bundesland Rheinland-Pfalz
Evangelische Kirchengemeinde Trier
Engelstraße 13 a, 54292 Trier

Tel. 0651 / 20 900 - 0 · Fax 0651 / 20 900 - 40

Aufnahmen: Florian Monheim, Meerbusch. – S. 3, 9, 20, 31: Rheinisches Landesmuseum, Trier. – S. 7: aus E. Zahn, 1991 (s. Literaturverz.). – S. 13: Städtisches Museum Simeonstift, Trier. – S. 16, 19, 25: Landesamt für Denkmalpflege Rheinland-Pfalz, Mainz. – S. 23: Landesmedienzentrum Rheinland-Pfalz, Koblenz.
Druck: F&W Mediencenter, Kienberg

Titelbild: *Ansicht von Nordwesten*
Rückseite: *Blick nach Norden in die Apsis*

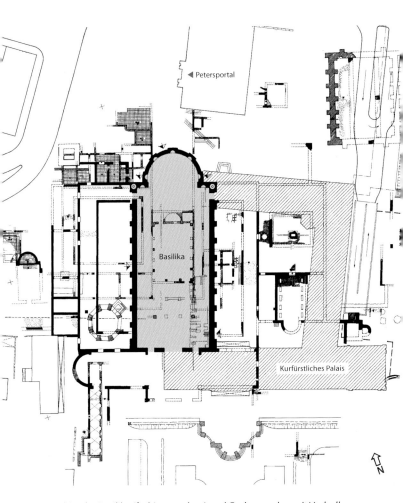

▲ Grundriss der Basilika (farbig unterlegt) und Grabungsplan mit Vorhalle
und ergrabenen Resten der kaiserlichen Bauten zuseiten der Basilika
(schwarz gezeichnet); bestehende Gebäude u. a. die Flügel des ehemaligen Kur-
fürstlichen Palais (strichliert gezeichnet) und das Petersportal nördlich der Apsis

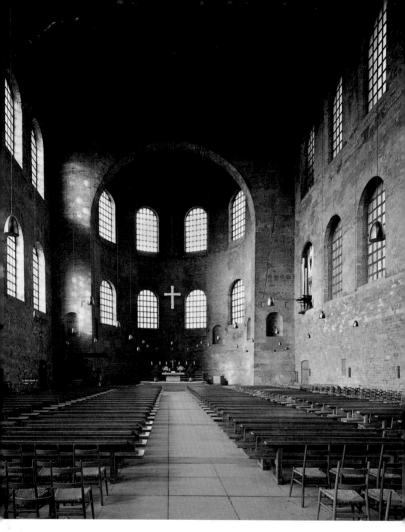

DKV-KUNSTFÜHRER NR. 620
Zweite Auflage 2013 · ISBN 978-3-422-02369-7
© Deutscher Kunstverlag GmbH Berlin München
Nymphenburger Straße 90e · 80636 München
www.deutscherkunstverlag.de